柳公權書蘭亭序

U0064275

前言——日刻《蘭亭序》的由來和流變

世人不乏歌頌蘭亭序者，但蘭亭序有八個版本，俗稱「蘭亭八柱」。

八柱第一是張金界奴本，他是張九思長子。父做過成宗時代的宰相（一二九四年），其子介奴也做過河南省右丞（一三三〇年），所以在帖尾上有「臣張金界奴進上」之語。這是貢於元朝成宗皇帝者。董其昌說，此帖是虞世南臨本。實際是雙鈎填墨而成。而且諸研究家認為它是湯普徹、馮承業等搨書人所製摩本傳下來的，大觀錄作者吳升即持此看法。

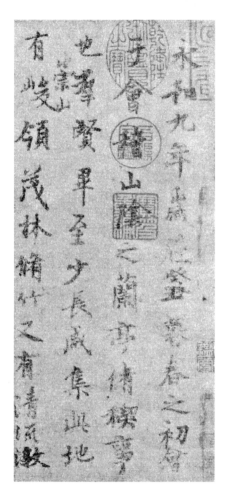

永和九年歲在癸丑暮春之初會于會稽山陰之蘭亭脩禊事也羣賢畢至少長咸集此地有崇山峻領茂林脩竹又有清流激

八柱第一，張金界奴本

第二是三希堂所藏第三冊，稱為蘭亭八柱第二。帖後有米芾所寫的「永和九年暮春云云」七言詩。又有十數跋文。《筆緣彙觀》作者安麓村說，跋文是後加的，但在前隔水題有「褚遂良摩王羲之蘭亭序」語。卻是字體沒有褚遂良風格。「俗說紛紛何有是」（米芾語），意思是說真偽不明。亂題和亂蓋圖章造成三希堂也有假貨——不但字體有瑕疵（字多賊毫）連間距也不對稱，讓人百思不解。問題發生在董其昌在題跋中說：「此本甚似虞世南所臨」，這就成為後來的金科玉律了。但是對此說批判者大有人在。（見《書道全集》第四卷），餘不多贅。

6

永和九年歲在癸丑暮春之初會
于會稽山陰之蘭亭脩禊事
也羣賢畢至少長咸集此地
有峻領茂林脩竹又有清流激

八柱第二，宋以後摩本
（同期的有十多本）

7

蘭亭八柱第三，字甚浮俗，專家說是第二等工匠翻製的。字劃尖鋒外露，文體沒有古意，可以說無一字筆力敦實，與右軍字相差太遠。但是上面蓋有乾隆御覽等七、八個名人的印章，所以，就印章論真偽是不可靠的——翁方綱說，諸印都是後人所加。

王羲之書法在當時即受讚賞，不過在南朝時代仍有爭議，一般認為要到唐太宗（五六八—六四九）的極力推重，始定為書聖地位，並影響一兩千年的中國書法流變。另方面，在貞觀年間，唐太宗的搜羅民間所藏，並命魏徵（五八六—六四三）、虞世南（五五八—六三四）、褚遂良（五九六—六五八）等鑑定王書，可見那時就有魚目混珠，真偽難辨的事。

8

永和九年歲在癸丑暮春之初會
于會稽山陰之蘭亭修禊事
也群賢畢至少長咸集此地
有崇山峻領茂林脩竹又有清流激

八柱第三，雙鉤填墨本
（刻本上的貞觀印恐係偽作）

第四該說「定武蘭亭序」，由於刻石在定武發現（今河北真定縣），因此以定武為名。鑑賞家從筆法風格推測，可能是根據歐陽詢的臨摹上石的，故宮方面說它是蘭亭序傳下來最好的本子。意外的是還有更好的一本在國外。

一般而言，從石碑上墨拓下來的，字跡最差。因為年久石殘，石面不平，刻字漫漶不清。但是在其他本子已經失去由母體做靠山情形下，石拓本還有原來的框架和真實老成的精神，雖然不無殘角殘筆之憾，它還是有些真傳意味——由唐太宗敕命歐陽詢榻後上石，奉獻於宮中。此後因改朝換代，在咸寧年間，移至定武太守薛珦處。從此才有墨拓未損本，以及多種亂拓派生本出現。其中有一件，由明末唐荊川致贈給日本已故元老政治家曾任首相的犬養毅了（號稱木堂先生）。從各種角度來看，定武本較前述各版本為佳，頗有古人筆意。

至於八柱中的其他，在故宮的特展中也未出現，例如陸柬之的《五言蘭亭詩》，鬱岡齋《墨抄帖》等或因沒有看頭，或因勉強湊數，未被重視，這裡從略。

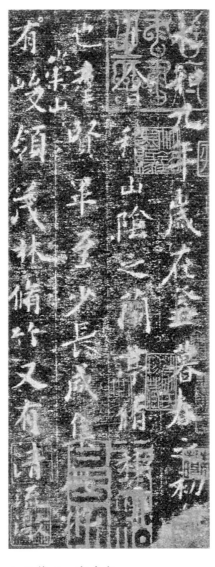

八柱第四，定武本

11

第五，此外要特別介紹世間殊少見到的褚遂良臨摩的《蘭亭序》（用黃絹所寫）。帖有米芾的跋，因為在北宋時期他從丞相王隨的孫子王瓛手裡購得，時在一一○一年。這在米芾著書史中記載很清楚。又米芾在跋文中說：他臨王書，全是用的自己筆法。這點可佩。故帖中表現了王書的雅韻、真髓、楷則。

這本《蘭亭序》在米芾以後的明代，一度去向不明，後來知道由黃熊之手轉到王世貞的名下了。並有名人之跋可證。到了清代，有王鴻緒收藏記錄，後歸梁章鉅，有翁方綱等跋文記其事。遺憾的是，最後由梁章鉅賣給日本齋藤董盦氏了。在博文堂影印時增有內藤湖南（已故京大教授、漢學泰斗）的題跋，他說有力而纖細的筆法，有初唐書法家筆意，足證其為真。由此可知《蘭亭序》，世有唯一唐代臨本尚在人間。

八柱第五，用黃絹由褚遂良摩搨的珍本（在日本）

最後說這本柳公權書蘭亭序。

柳書蘭亭序，購得於日本古書店，從木板封面上看，有某博物館編號，這證明是在戰亂的非常時期流出的。其次在封底上標明是明治七年官許摹刻。刻文精細，與原本無差。日本在明治初期還沿襲著江戶時代遺風，注重漢學，特別是高級官吏莫不如此。所以，搜集中國古書古帖，不遺餘力。

世有柳公權的蘭亭序，我是從這個本子出現得知的，因台北與北京故宮博物院，都未見藏此物，所以說它是孤本也不為過。

柳公權是唐代書法大家早被公認。他十二歲就能辭賦，三十一歲（八○八年）登進士科，並首冠諸生。從此仕途大進，曾任翰林書詔學士，工部侍郎等要職。為官清正，敢於直言，在朝甚受皇室禮遇。他的書法，素為當代所尊，他的玄秘塔碑，久存於西安碑林，為人所仰。在書法界素有歐、柳、顏、趙四大

家之說，因他的字，風格獨豎，極其規整有力，入門者多以柳書為範本，因書法的正宗化，實由此起。

在唐代他寫蘭亭序，一改其他書家作風，完全以自己面貌出現，不摹、不仿，以真實的柳書來表達王羲之蘭亭雅聚的風情和精神。我認為這是很偉大的。這次承臺灣商務印書館的厚意付梓發行，感謝之餘，尚請諸賢珍視，以補書法界之遺，尤為感幸。謹序。

典藏者　齊濤　敬書

二〇一三年六月吉日

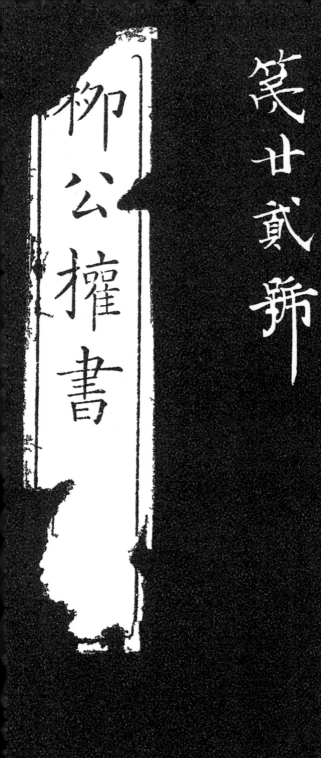

柳公權書

笈廿貳弆

永和九年歲在癸丑暮春之初于會稽山陰之蘭亭脩稧事也

羣賢畢至少長咸集
此地有崇山峻嶺茂
林脩竹又有清流激

雖無絲竹管弦之盛

流觴曲水列坐其次

湍暎帶左右引以為

一觴一詠亦足以暢
叙幽情是日也天朗
氣清惠風和暢仰觀

宇宙之大俯察品類

之盛所以遊目騁懷

足以極視聽之娛信

可樂也夫人之相與俯仰一世或取諸懷抱悟言一室之內或

因寄所託放浪形骸
之外雖趣舍萬殊靜
躁不同當其欣於所

遇暫得於己快然自足不知老之將至及其所之既倦情隨事

遷感慨係之矣向之所欣俛仰之間以為陳迹猶不能不以之

興懷況脩短隨化終
期於盡古人云死生
亦大矣豈不痛哉每

攬昔人興感之由若

合一契未嘗不臨文

嗟悼不能喻之於懷

固知一死生為虛誕

齊彭殤為妄作後之

視今亦由今之視昔

悲夫故列敘時人錄

其所述雖世殊事異

所以興懷其致一也

後之攬者

亦將有感

於斯文

會昌二年三月一日

柳公權書

邸建和鐫

32

官許

明治七年甲戌七月發兌

翰香堂摹刻

萩原勝房

柳公權書蘭亭序 / 柳公權 書 . -- 初版 . -- 臺北市 :
　臺灣商務, 2014.07
　　　　　面；　公分 .
　　　　　ISBN 978-957-05-2920-3（精裝）

　1. 法帖
943.5　　　　　　　　　　　　　103002384

柳公權書蘭亭序

書法：柳公權
典藏：齊濤
發行人：施嘉明
總經理：王春申
副總編輯：沈昭明
主編：葉幗英
美術設計：吳郁婷

出版發行：臺灣商務印書館股份有限公司
10046 台北市中正區重慶南路一段三十七號
電話：(02)2371-3712　傳真：(02)2371-0274
讀者服務專線：0800056196
郵撥：0000165-1
E-mail：ecptw@cptw.com.tw
網路書店網址：www.cptw.com.tw
網路書店臉書：facebook.com.tw/ecptwdoing
臉書：facebook.com.tw/ecptw
部落格：blog.yam.com/ecptw
局版北市業字第 993 號
初版一刷：2014 年 7 月
定價：新台幣 500 元
ISBN 978-957-05-2920-3